翰墨擷英 中國碑帖集珍

封龍山頌

小郎嬛館 編

浙江人民美術出版社

元氏封龍山頌

初出土拓字不損本

乙亥五月 鑒藏

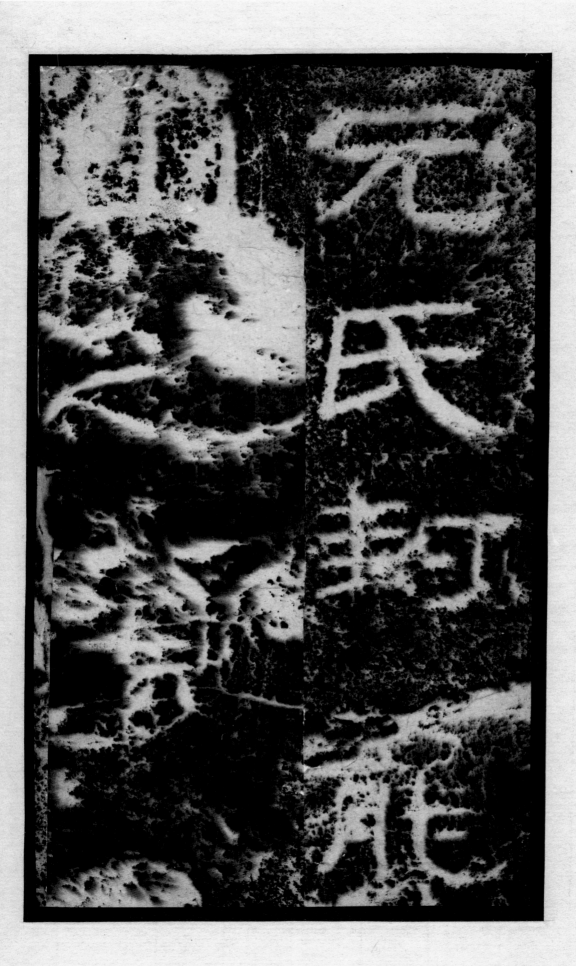

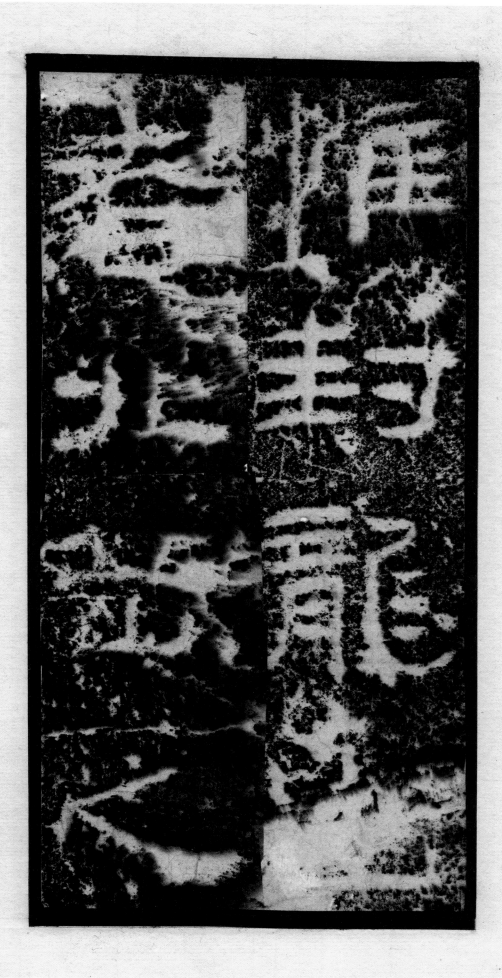

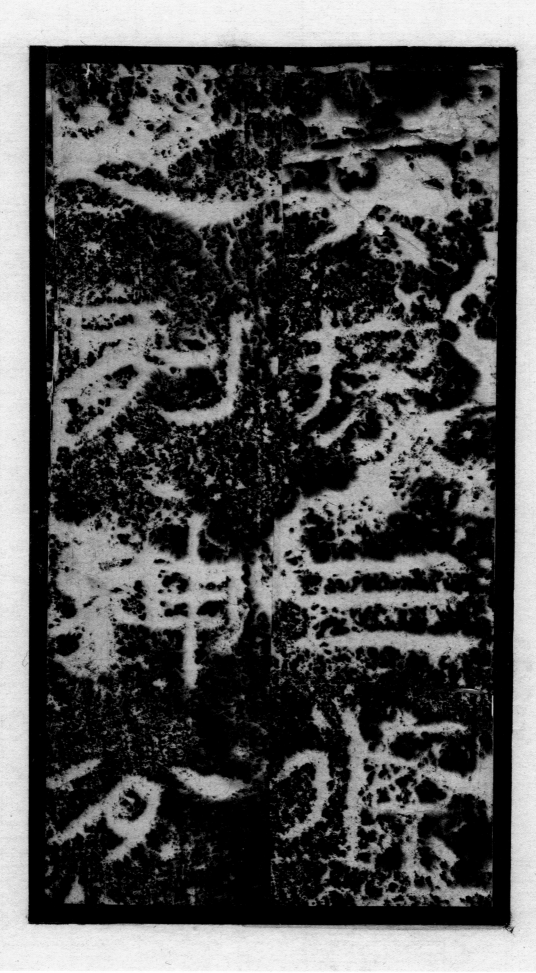

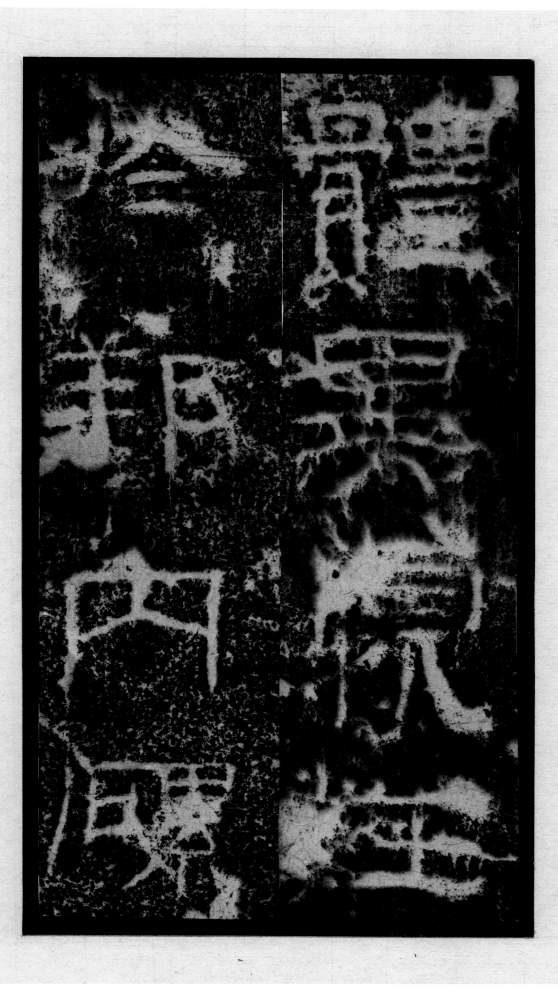

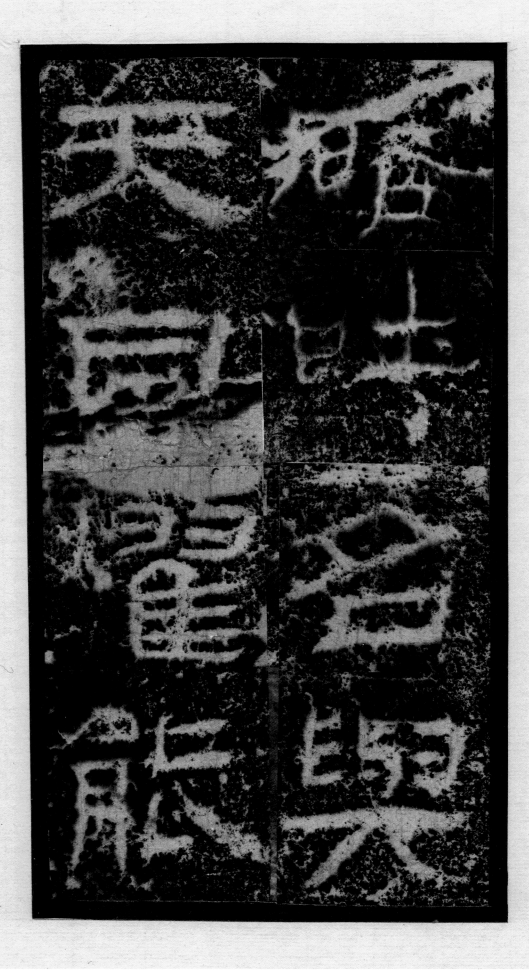

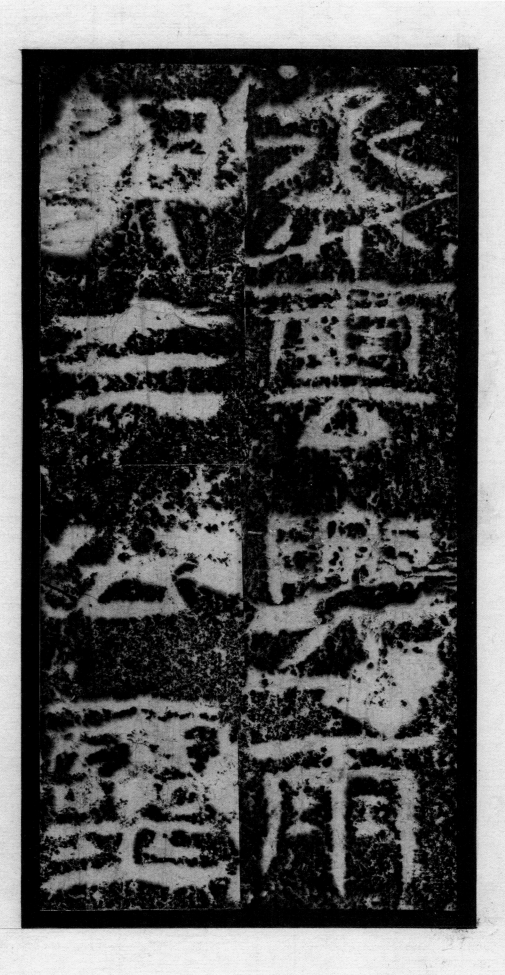

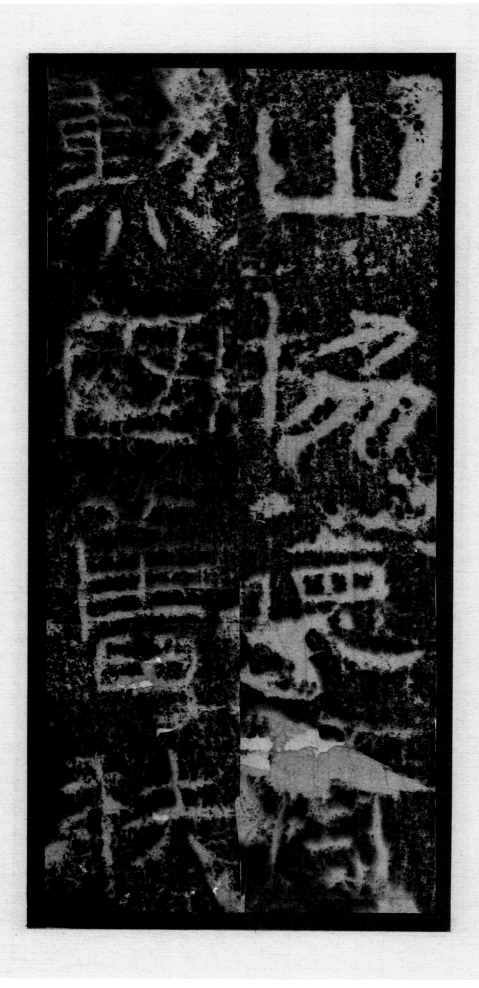

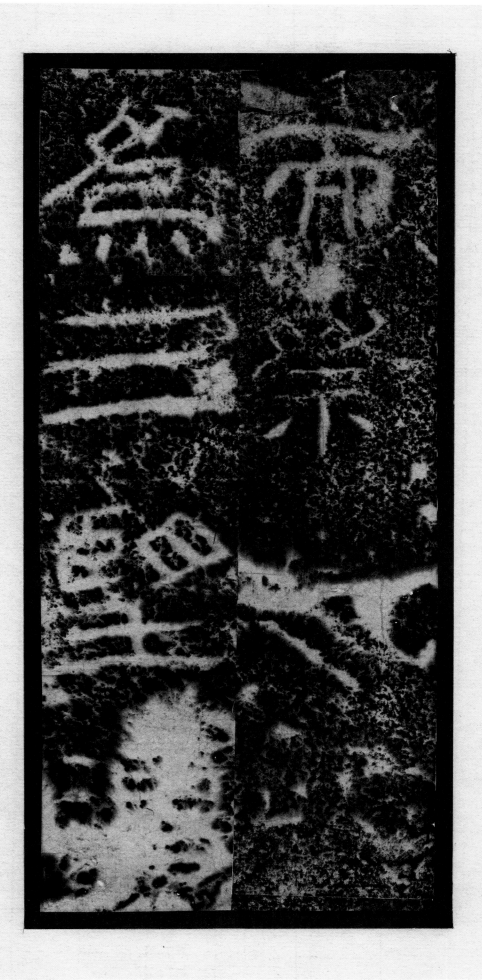

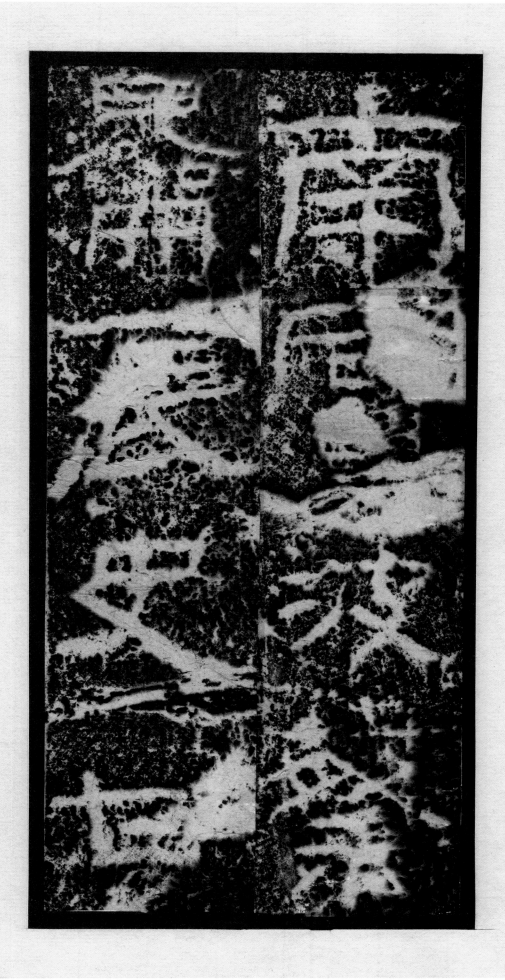

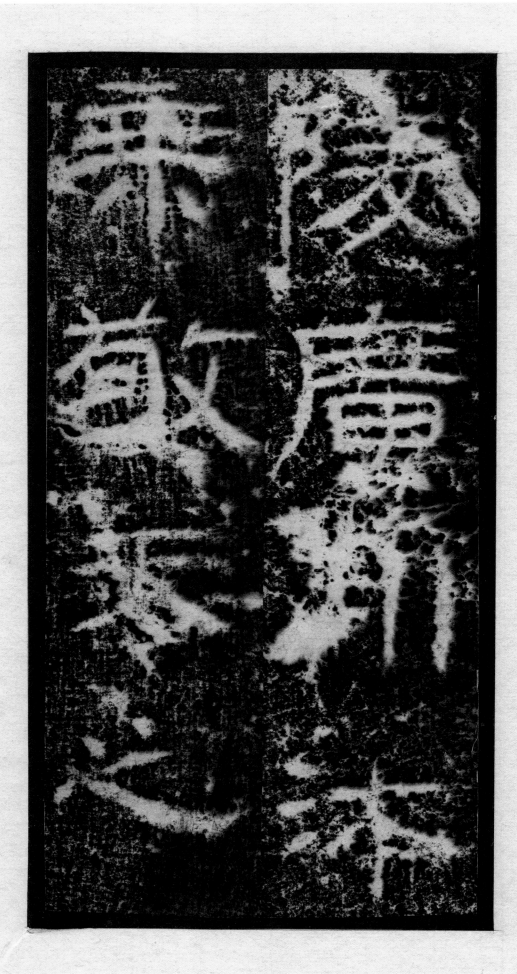

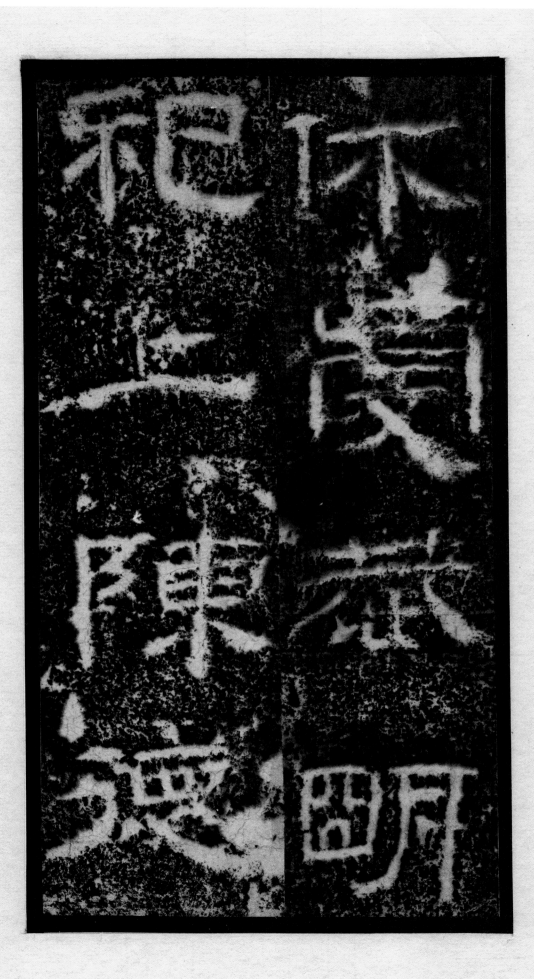

不歲
祀已
陳東
蕆
寢朋

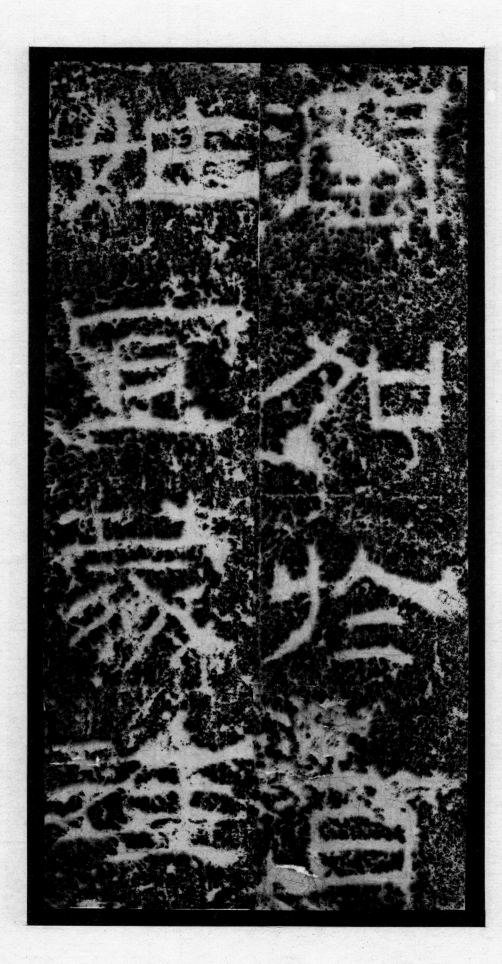

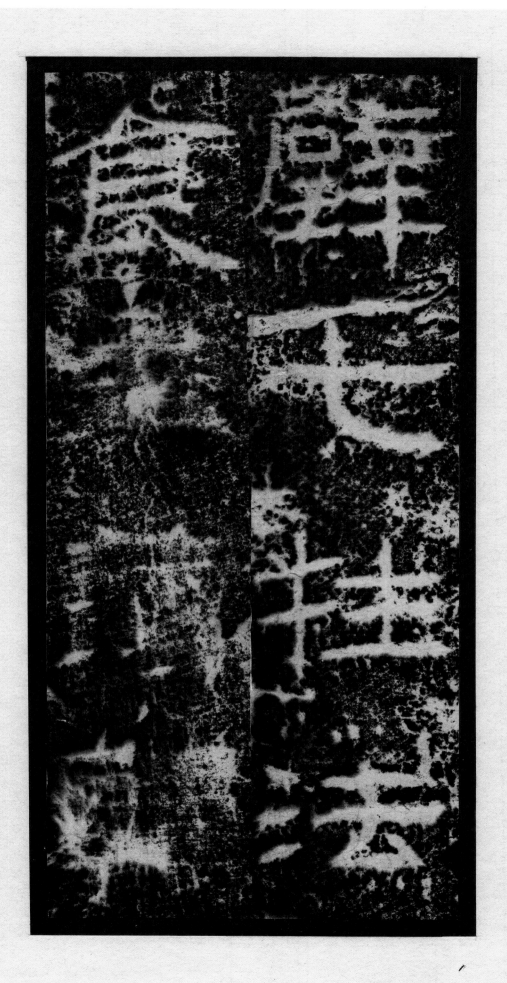

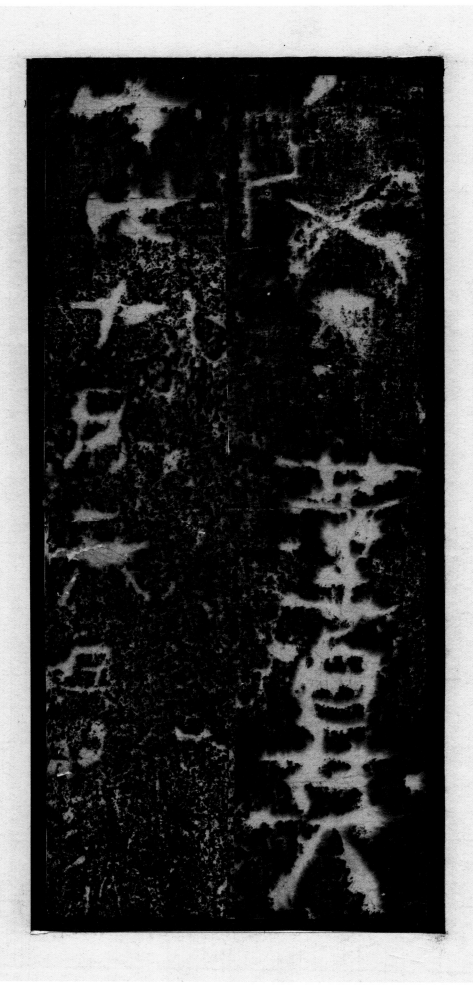

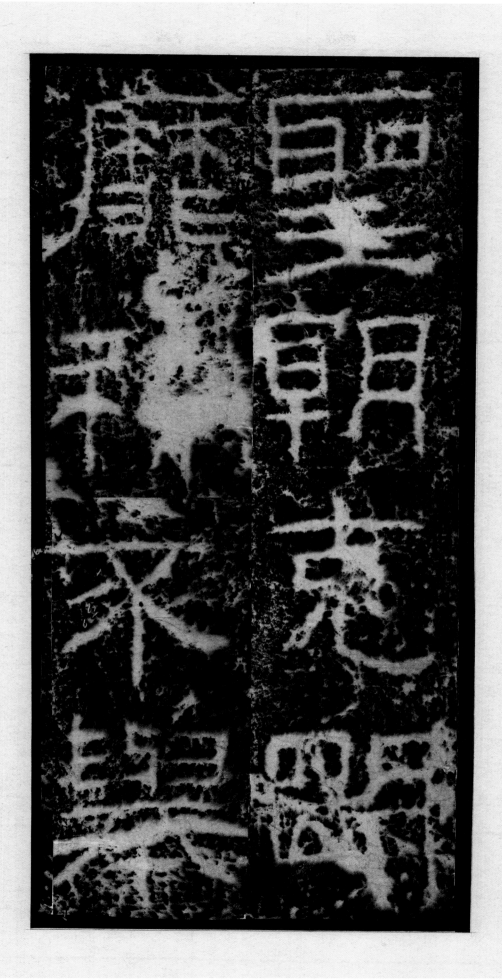

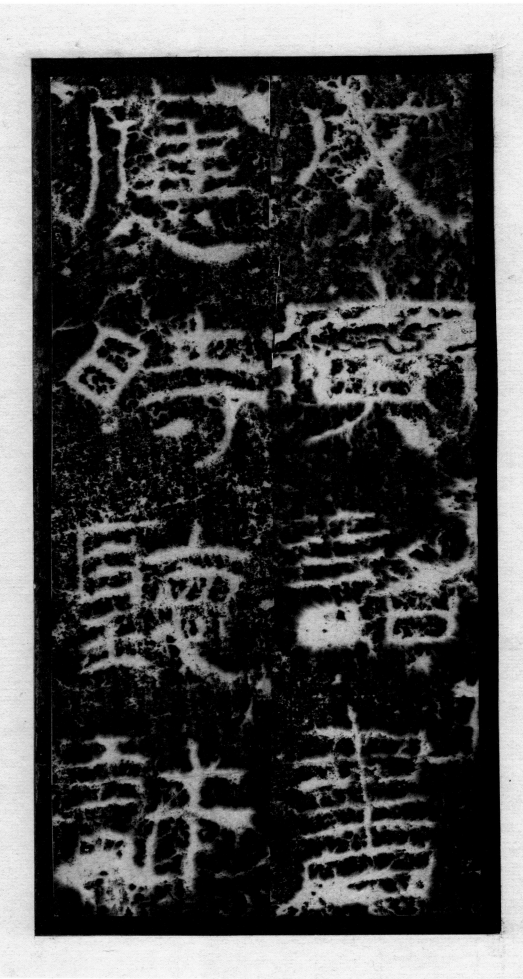

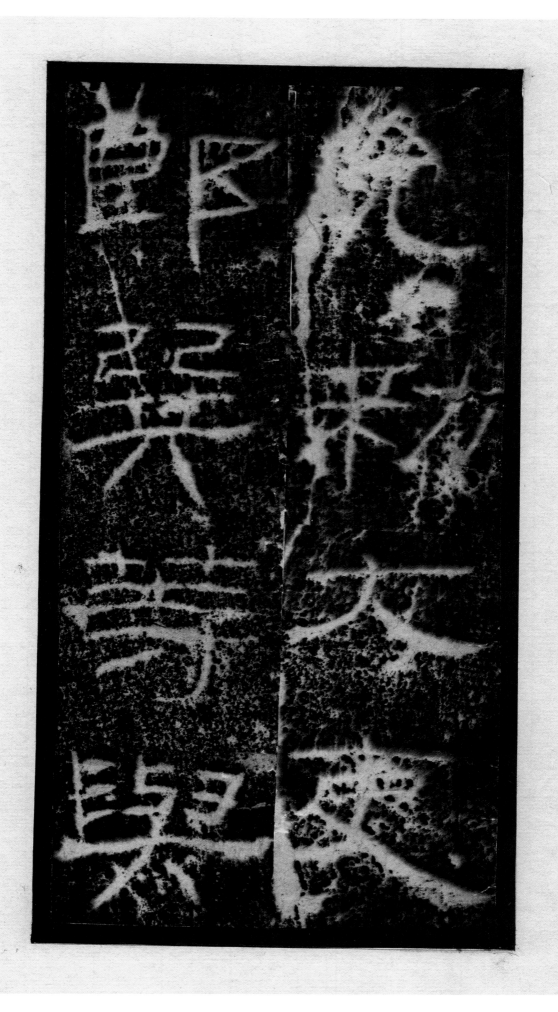

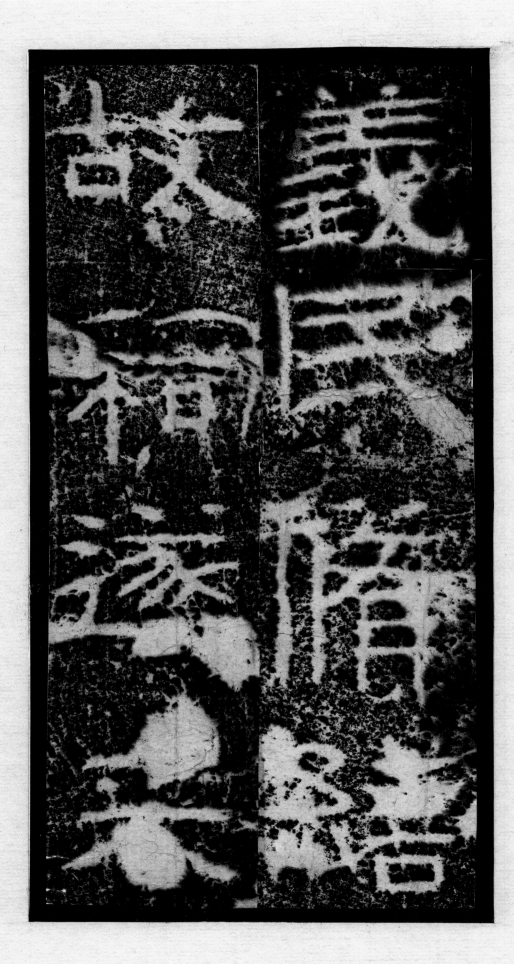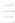

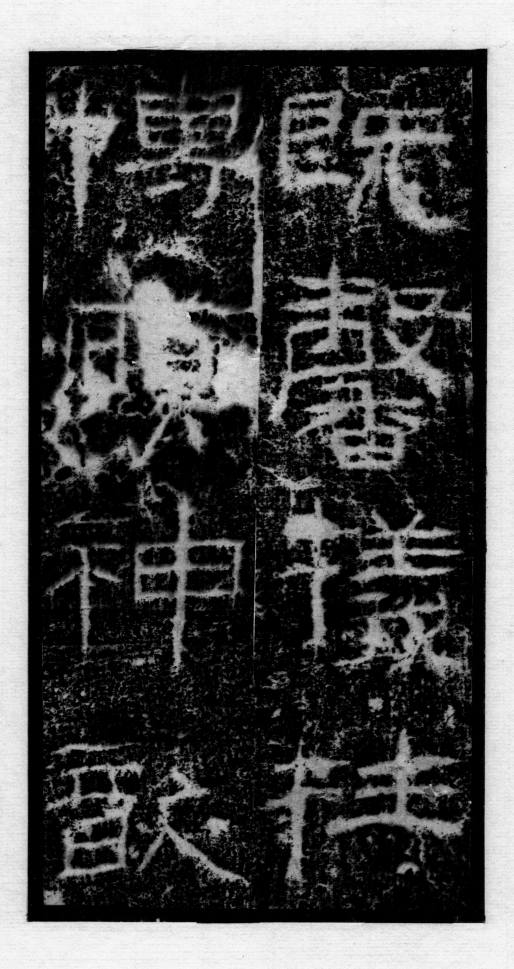

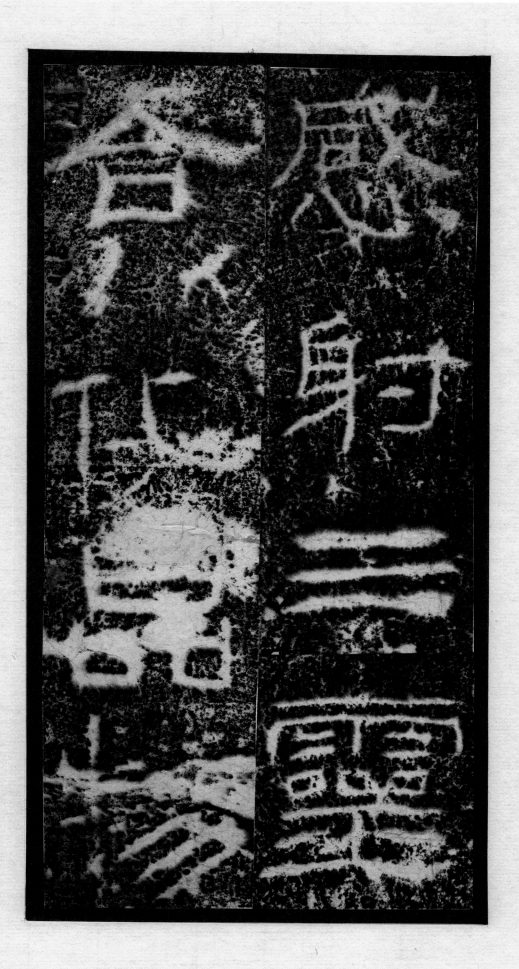

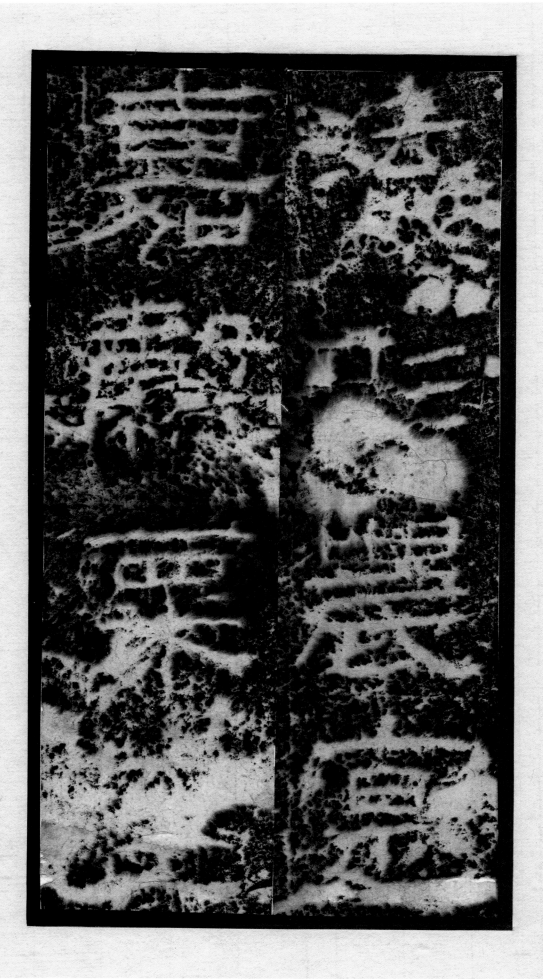

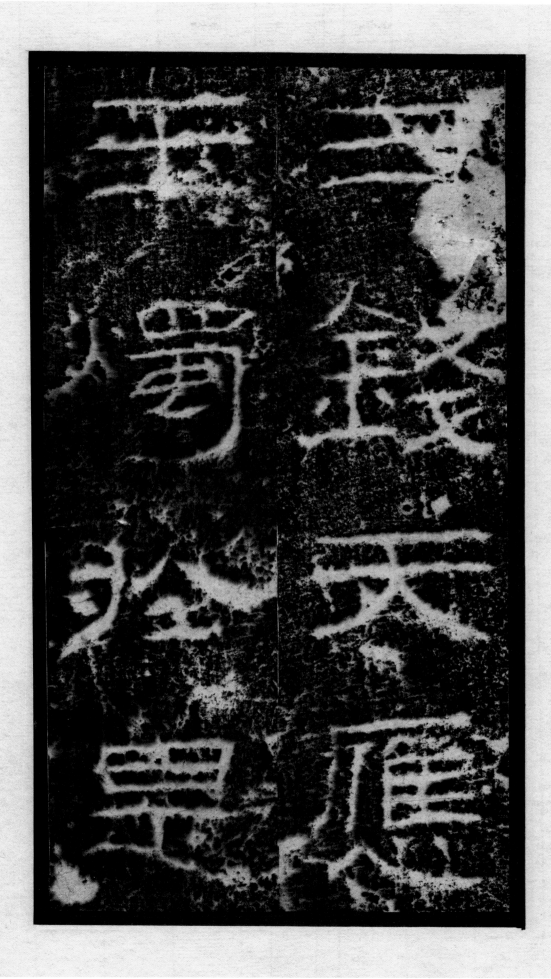

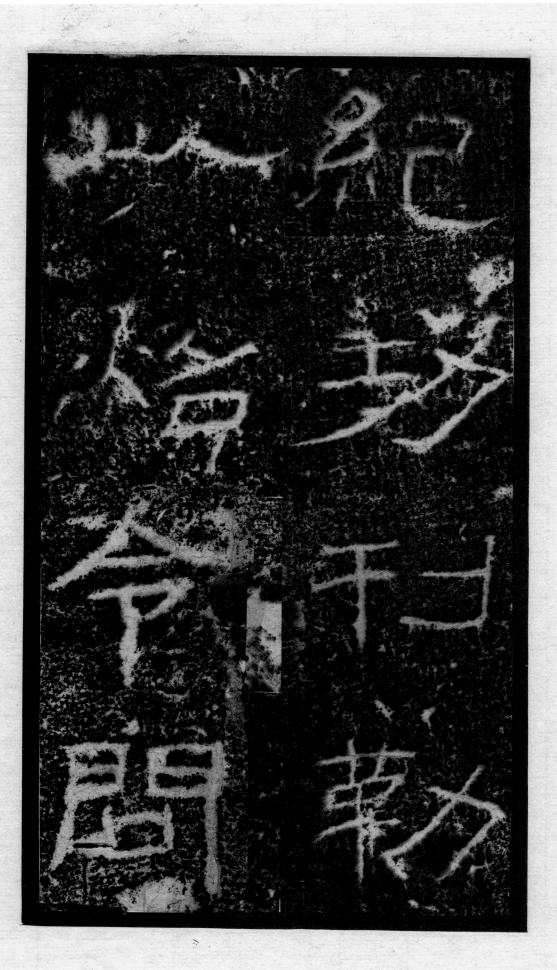

此燐舍令閭

紀奴刊朝

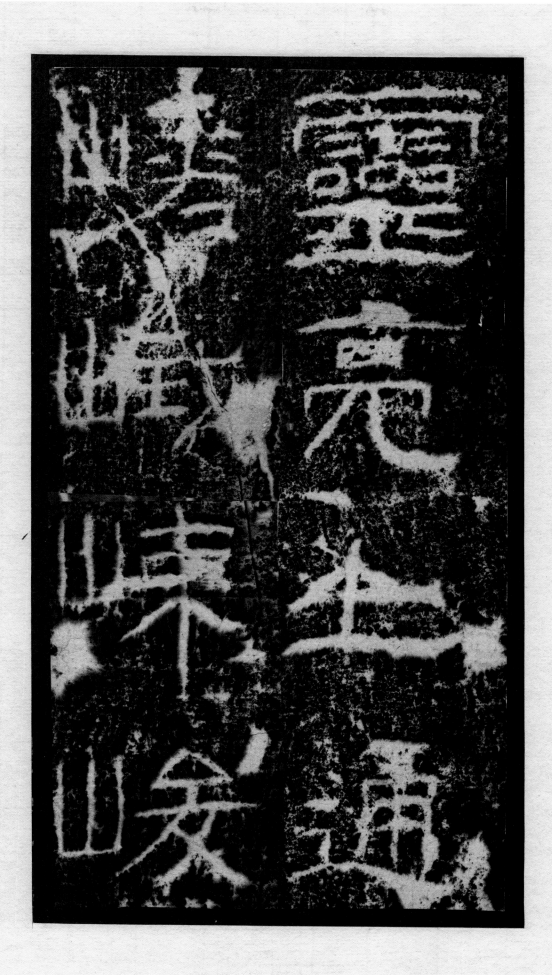

靈亮生通
樂峰峙峻

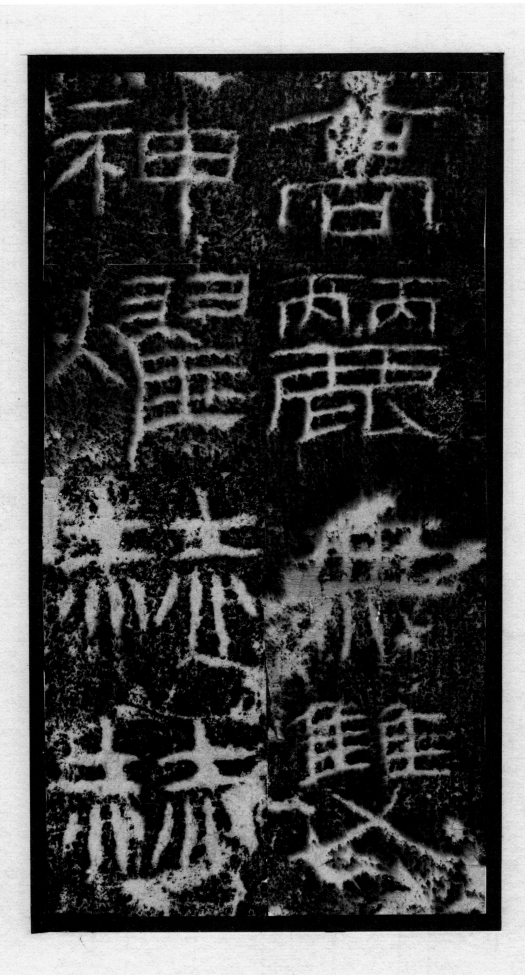

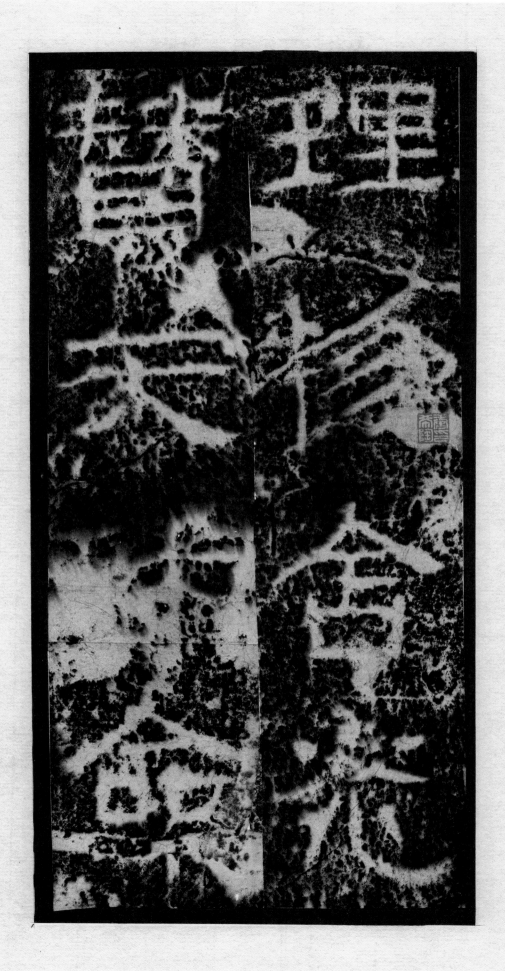

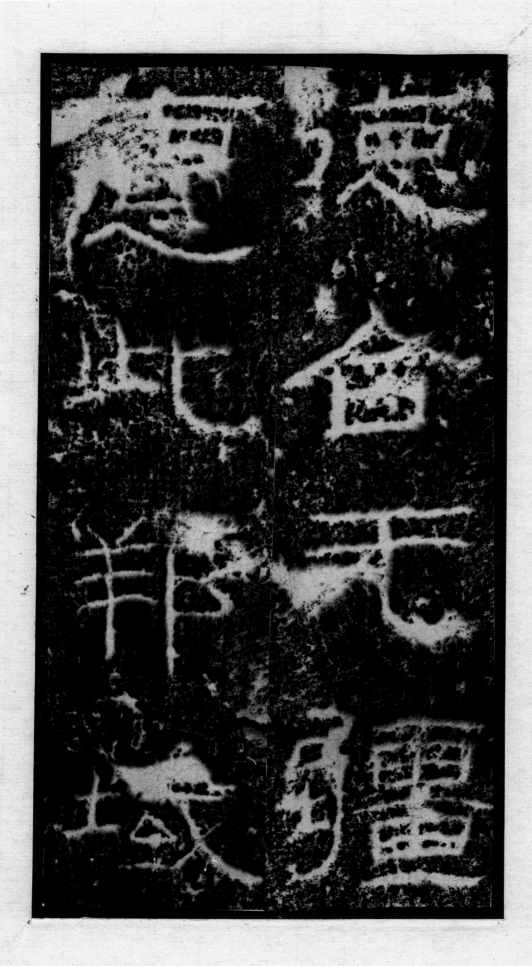

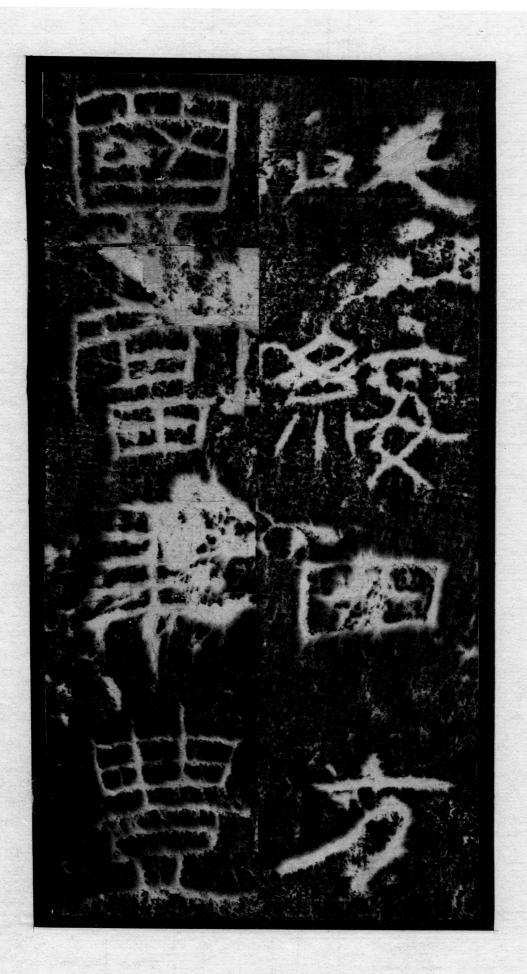

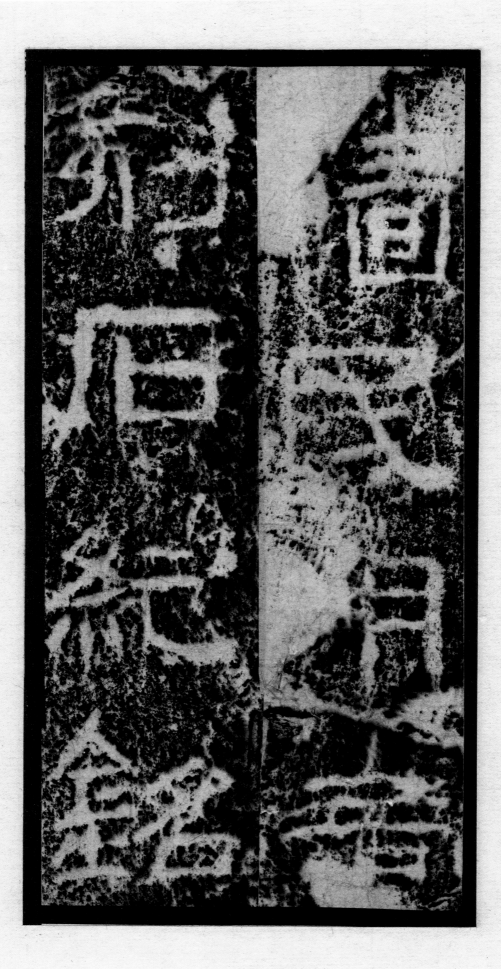

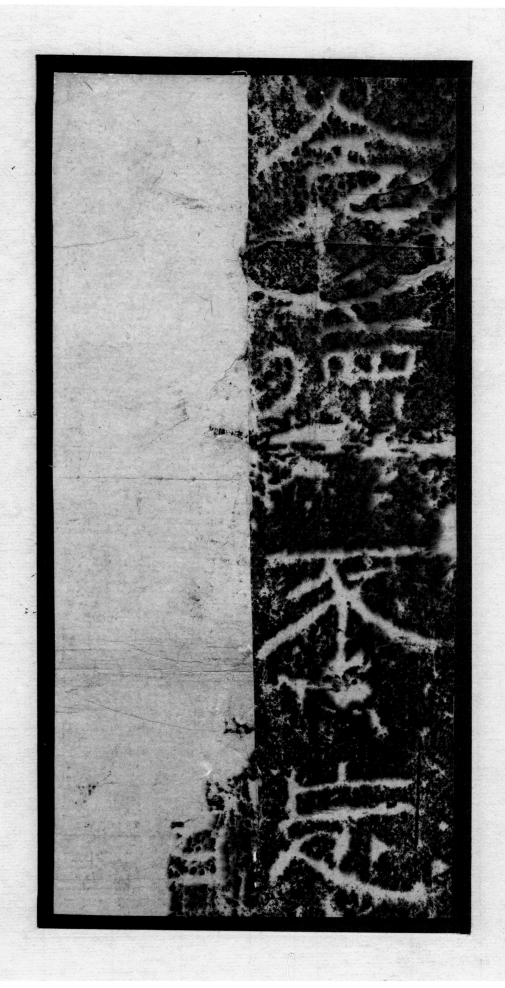

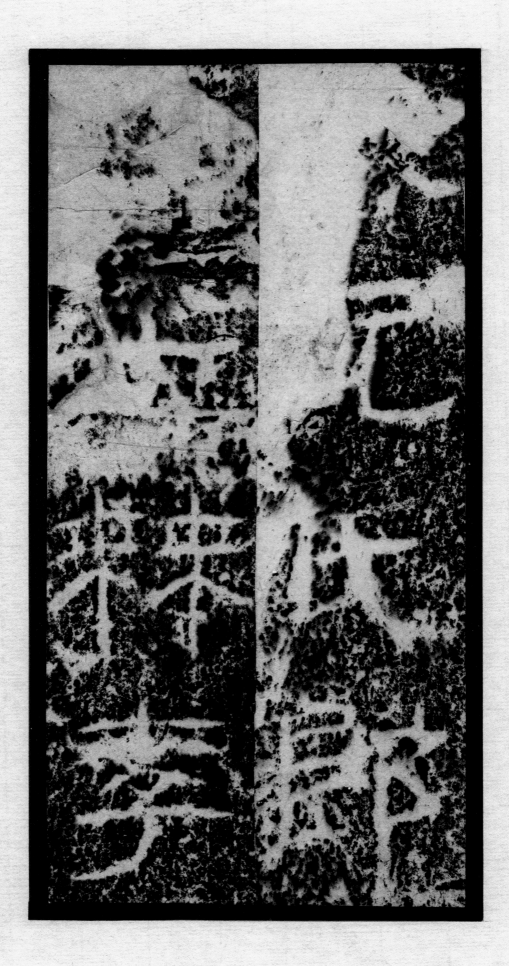

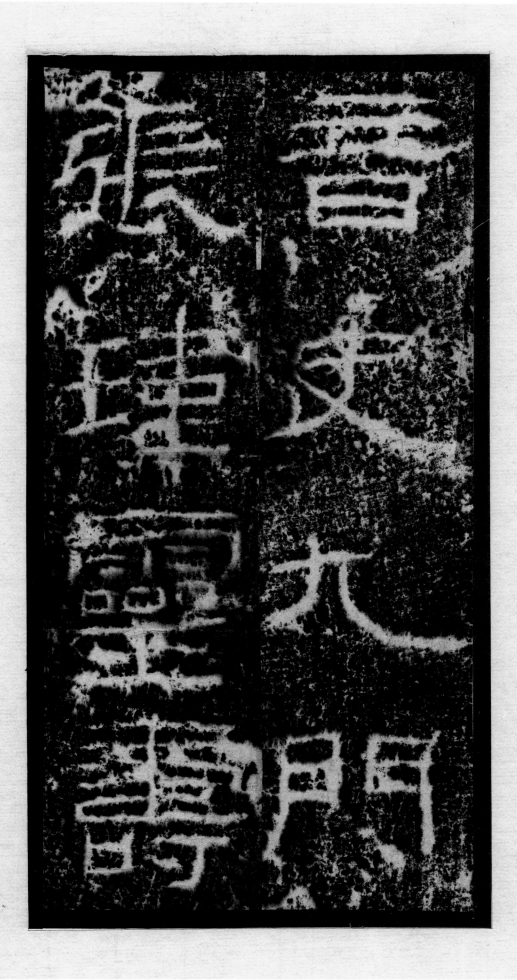

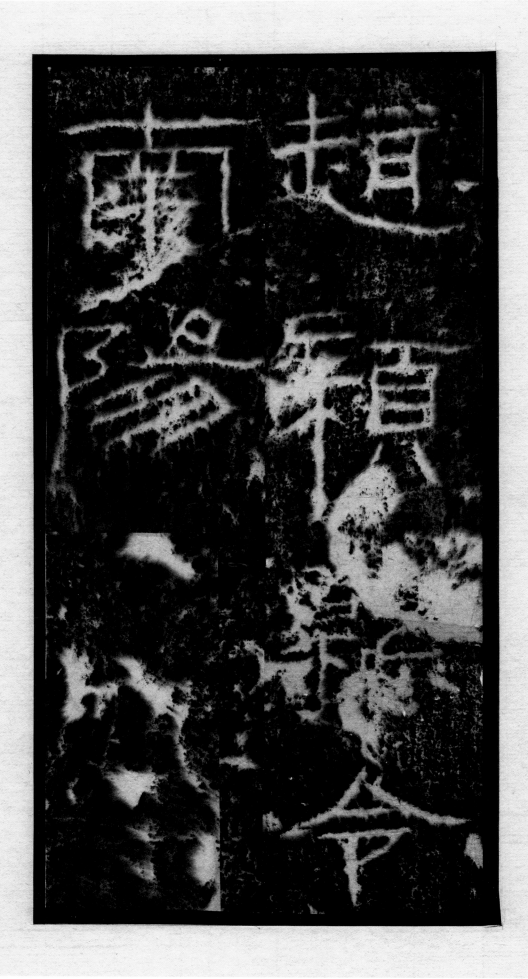

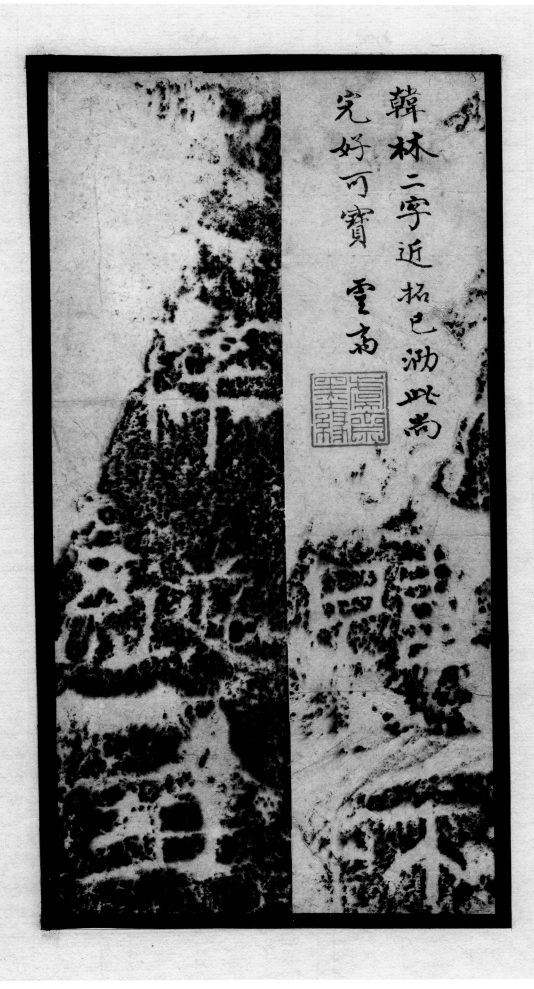

韓林二字近拓已泐此尚
完好可寶　雲舫

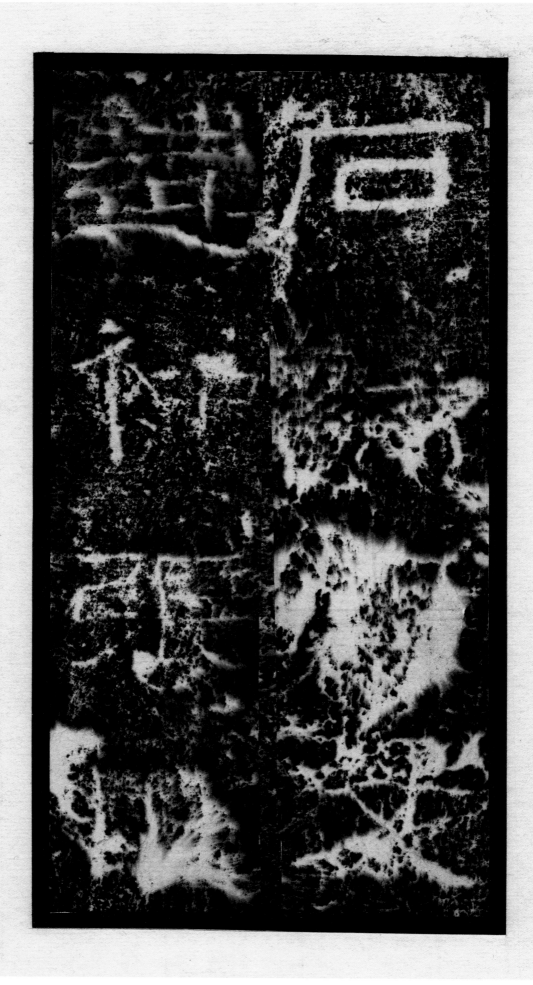

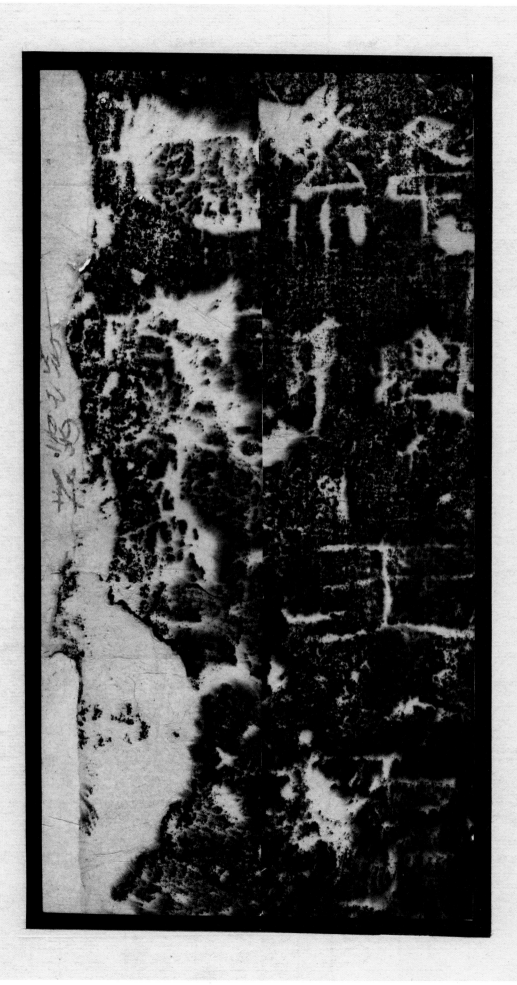

封龍山頌方正中多藏篆意貌蘇老人稱此碑雄偉
勁健魯峻碑尚不及也漢隸氣魄之大無逾於此者
此唐希陶舊藏初拓本三十餘年前書法雜誌曾
刊登彼時此本尚作剪貼狀余初學隸即以此為
範本豈知今日竟得原拓夜鐙靜賞如對故人真
奇緣矣己亥初秋萬花谿上簠齋識

出版後記

《封龍山頌》又稱《元氏封龍山碑》。碑立于漢桓帝延熹七年（一六四）。無額無穿，原在河北省元氏縣王村山下，曾經宋鄭樵《通志》著録。

清道光二十七年（一八四七），元氏縣知縣劉寶楠在山下訪得此碑，命人移至城內薛文清祠。該碑碑高一百六十六厘米，寬一百厘米。計十五行，每行二十六字。石雖有剝落，文字尚清晰，圓筆中鋒，結體方整，字的重心較高，有意舒展下半部分，結構上巧妙錯落，輔以橫畫的傾斜變化，打破隸書橫平竪直的呆板，呈現出平中見奇的效果。行筆內斂而渾勁，點畫略細，書法方正遒逸，氣魄雄偉，具篆籀之意，剛健俊朗，富恢宏陽剛之美，筆道圓潤似《石門頌》，字形更多方整，瘦硬似《禮器碑》，但渾樸過之。氣韵也似《楊淮表記》一路，堪稱漢碑之上品。

清方朔《枕經堂金石跋》稱其『字體方正古健，有孔廟之《乙瑛碑》氣魄，文尤雅飭，確是東京人手筆』。楊守敬《激素飛清閣評碑記》評此碑曰：『雄偉勁健，《魯峻碑》尚不及也。漢隸氣魄之大，無逾于此。』此碑是研究漢代書法和歷史以及封龍山祀典的寶貴資料，也是學習隸書的極好範本。

此拓本爲清道光年間『林』字不壞之初拓本。

釋文

元氏封龍山之頌。惟封龍山者，北岳之英援，三條之別神，分體异處，在於邦內。礱硌吐名，與天同耀。能烝雲興雨，與三

公、靈山協德齊勛。國舊秩而祭之，以爲三望。遭亡新之際，先其典祀。延熹七年，歲貞執徐，月紀家韋，常山相汝南富波蔡熿

長史甘陵廣川沐乘，敬天之休，虔恭明祀。上陳德潤，加於百姓，宜蒙珪璧，七牲法食。□□□□□□□。聖朝克明，靡神不

舉。戊寅詔書，應時聽許。允敕大吏郎巽等，與義民脩繕故祠。遂采嘉石，造立觀闕。黍稷既馨，犧牲博碩。神歆感射，三靈合

化。品物流形，農寔嘉穀。粟至三錢，天應玉燭。於是紀功刊勒，以昭令問。其辭曰：天作高山，寔惟封龍。平地特起，靈亮上

通。嵯峨崉峻，高麗無雙。神耀赫赫，理物含光。贊天休命，德合無疆。惠此邦域，以綏四方。國富年豐，穡民用章。刻石紀銘，

令德不忘。□□□□□元氏郎巽、平棘李音，史九門張瑋、靈壽趙穎，縣令南陽□□……韓林□□縱至，石師□□造，仲張□絳伯

王季。

竹庵　　　　二〇二一年一月

圖書在版編目（ＣＩＰ）數據

封龍山頌 / 小娜嬛館編. -- 杭州：浙江人民美術
出版社, 2023.4
　（中國碑帖集珍）
　ISBN 978-7-5340-9987-8

　Ⅰ.①封… Ⅱ.①小… Ⅲ.①隸書—碑帖—中國—東
漢時代 Ⅳ.①J292.22

中國版本圖書館CIP數據核字（2023）第058860號

策　　劃　蒙　中　傅笛揚
責任編輯　楊海平
責任校對　錢偎依
責任印製　陳柏榮

封龍山頌
（中國碑帖集珍）

小娜嬛館 編

出版發行　浙江人民美術出版社
　　　　　（杭州市體育場路347號）
經　　銷　全國各地新華書店
製　　版　浙江新華圖文製作有限公司
印　　刷　浙江海虹彩色印務有限公司
版　　次　2023年4月第1版
印　　次　2023年4月第1次印刷
開　　本　787mm×1092mm　1/12
印　　張　4.333
字　　數　30千字
書　　號　ISBN 978-7-5340-9987-8
定　　價　40.00圓